U0059707

Master of Arts 發現大師系列 11

印象花園 — 林布蘭特
Rembrandt Van Rijn

發 行 人：林敬彬
文字編輯：方怡清
美術編輯：柯　憫
出版發行：大都會文化事業有限公司
地　　址：台北市基隆路一段432號4樓之9
讀者服務專線：（02）27235216
讀者服務傳真：（02）27235220
電子郵件信箱：metro@ms21.hinet.net
郵政劃撥帳號：14050529　大都會文化事業有限公司
登 記 證：行政院新聞局北市業字第89號

Metropolitan Culture wishes to thank all those museums and photographic
libraries who have kindly supplied pictures and would be pleased to hear
from copyright holders in the event of uncredited picture sources.

出版日期：2001年9月初版
定　價：160元
書　號：GB011
ISBN：957-30552-6-0

印象花園

Master of Arts 發現大師系列 ⑪

Rembrandt
Van Rijn

林布蘭特

For

大都會文化事業有限公司

Rembrandt

西元1605年。盛夏，波光粼粼；萊茵河畔，風車輕旋。林布蘭特誕生於磨坊家庭。

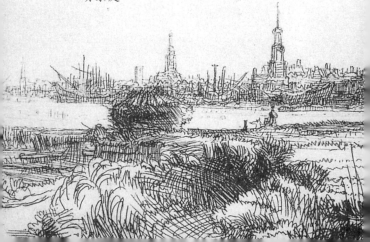

林布蘭的父親是荷蘭拉頓城(Leiden)的磨坊工人，有一個屬於自己的風車。他的哥哥姊姊都屬於勞工階層，家境小康。而這位排行第九的林布蘭特從小聰穎，更是全家人的希望寄託。

　　7到12歲的時候，林布蘭在著名的拉丁學校學習宗教課程並說著一口流利的拉丁語。進入拉頓大學不久後，林布蘭便決定休學，在家人的支持與厚望之下，踏入畫畫的生涯，那時他才15歲。

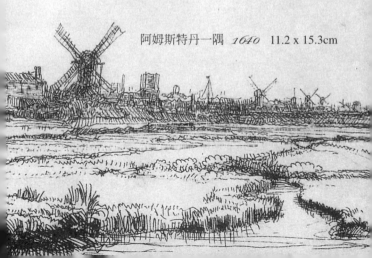

阿姆斯特丹一隅　*1640*　11.2 x 15.3cm

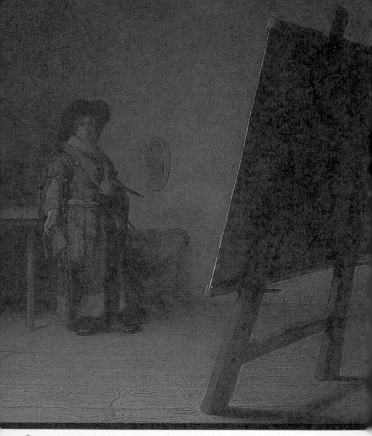

Master of Arts

Rembrandt

捷可普・範史旺
(Jacob Van. Swanenburgh)
是他的第一位老師，經
過了三年的學徒生涯，
他前往阿姆斯特丹投師
彼特・拉斯特(Pieter
Lastman)，這對他作品
獨創的明暗手法及戲劇
效果有顯著的影響。他
進步如此神速，1625年
19歲便返回拉頓城開始
自己的畫室。也開啟他
無與倫比的光影傳奇。

畫室裡的畫家
1629 25.1 x 31.9cm

林布蘭一生曲折起伏充滿戲劇張力。他的畫作正如同他的際遇一般生動傳神。多產的他63個年歲中，共留下六百多幅油畫、三百多幅版畫、以及兩千多件素描。

　　甫開畫室，他多作與聖經相關的題材，小品【拖比、安娜與羊】就是聖經裡的小故事。或許是因為從小學習宗教，加上其師拉斯特影響，終其一生，聖經及哲學的題材不斷躍然紙上。【耶穌基督受難】一系列是他早期的作品，晚年則有【老傑克布的祝福】等。而林布蘭最大的特色，不管主題多麼的微不足道，畫布上的主人翁就像舞台劇的主角，表情生動、鮮明。而他獨創的林布蘭光亮使每一幅畫作在特殊的黃光渲染下，有畫龍點睛的效果。

Master of Arts

Rembrandt

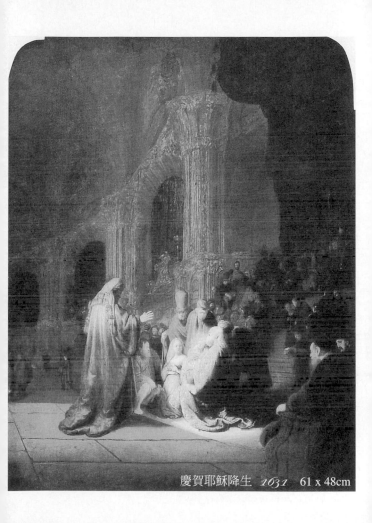

慶賀耶穌降生 *1631* 61 x 48cm

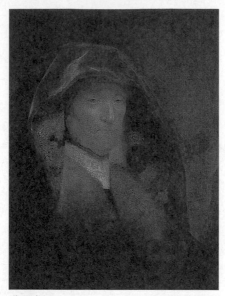

我母親 *1629* 89.9 x 121cm

Master of Arts

Rembrandt

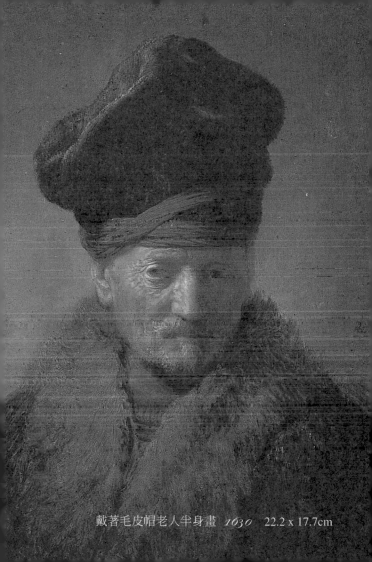

戴著毛皮帽老人半身畫 1630 22.2 x 17.7cm

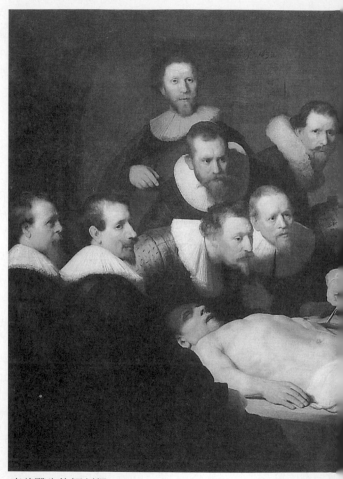

度普醫生的解剖課　*1632*　169.5 x 216.5cm

在他數大的肖像畫中，周圍的家人、鄰居、就是他的模特兒。林布蘭出生時父母已經年邁，所以他畫筆下雙親垂老。1632年林布蘭接受各處委託製作眾人群聚的肖像畫。著名的【杜普醫生的解剖課】不但為他帶來空前的成功和評價，也為他畢生的曠世鉅作【夜巡】作準備。

　　1634年他與美麗富家女珊思琪雅相識、戀愛、進而結合，舉凡油畫、版畫、素描，她一路上是他最鍾愛得意的女主角。這是畫家開懷大笑，最得意春風的黃金年代。

Master of Arts

Rembrandt

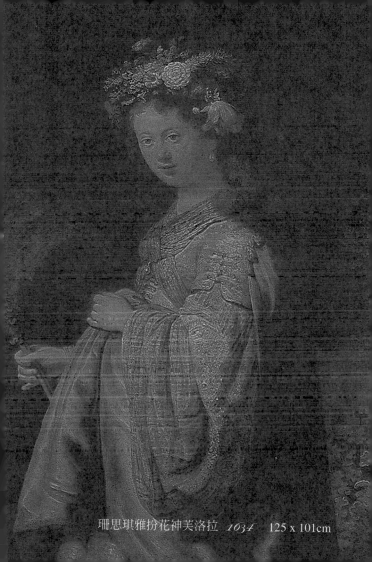

珊思琪雅扮花神芙洛拉　*1634*　125 x 101cm

進入中年，原本美滿的婚姻生活，因接二連三小孩早夭，珊思琪雅在身與心的不堪負荷下於1641年畫家35歲時，產下一子取名堤徒思(Titus)，隔年撒手人寰。心傷的林布蘭，把心神放在幼子身上，繼續創作。

為了照顧堤圖思，林布蘭雇用韓德莉吉‧絲朵菲兒（Hendrickje Stoffels），日久生情之下，這位少女躍然畫布上，在1649年成了他的第二任妻子，1654年生一女命名柯尼妮亞。此時，荷蘭的藝術主流已逐漸改變，林布蘭特雖然堅持自己的風格，但買畫的人越來越少。入不敷出之下林布蘭開始負債，舉家搬出豪宅靠著變賣畫作和收藏品維生。

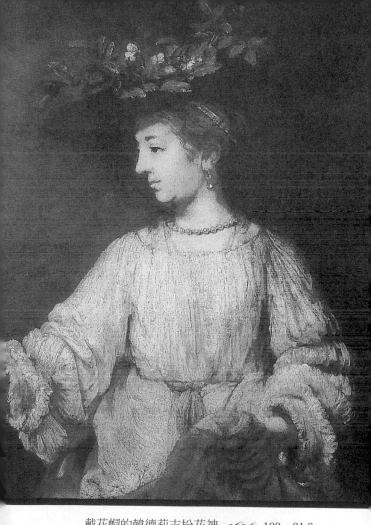

戴花帽的韓德莉吉扮花神 *1654* 100 x 91.8cm

林布蘭特晚年瀕臨破產，除了與當時藝術收藏風潮改變之外，最主要還是因為他喜歡大量收藏品而又不善理財。雖然日益不受畫商青睞，但他對繪畫的熱情和執著未曾改變。肖像和宗教的作品豐沛不斷。西元1662年林布蘭特56歲，再度受到政府委託繪製巨幅名畫【布商工會督察員】、【朱里諾·西惟力斯的反抗】。

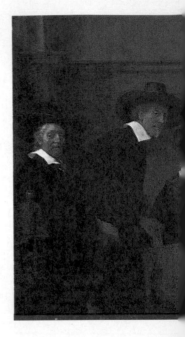

ARTIST

Master of Arts

Rembrandt

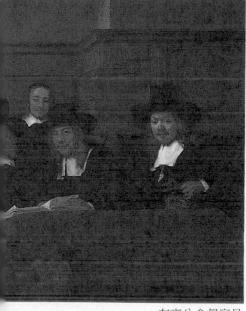

布商公會督察員
1662 191 x 279cm

就在同時，他的第二任太太韓德莉吉病倒了，隔年韓過世享年37歲。噩運接踵而至，1668年62歲，林布蘭特最疼愛的堤圖斯竟在結婚半年後過世。

　　窮困潦倒之際，林布蘭再而三受到天人永隔的創痛。最後幾幅自畫像中他露出淺淺笑容，眉語間的雲淡風輕，彷彿看淡這一連串的生離死別。

　　西元1669年，林布蘭追隨所愛之人，謝世於阿姆斯特丹。但他留給世人的光影傳奇才正被拉開序幕……

Master of Arts

Rembrandt

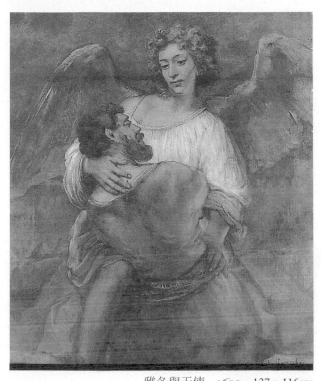

雅各與天使 *1659*　137 x 116cm

Master of Arts

Rembrandt

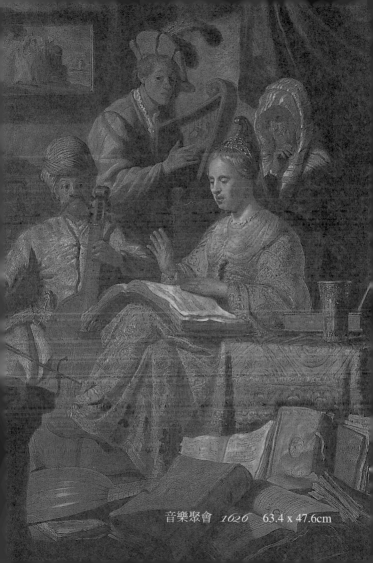

音樂聚會　*1626*　63.4 x 47.6cm

♏林布蘭特生平年譜

1606年　生於萊茵河畔排行第九。

1613年　7~14歲。進入拉丁學校學習宗教課程。

1621年　15~17歲三年藝術學徒生涯。

1624年　18歲師事彼特‧拉斯特。

1625年　19歲。成立自己的畫室。

1626年　作【拖比、安娜與小羊】、
　　　　【天使與先知巴蘭】。

1627年　作品多與聖經及哲學有關。

1631年　定居阿姆斯特丹，受託繪製
　　　　【耶穌基督受難】系列畫作。

Master of Arts

Rembrandt

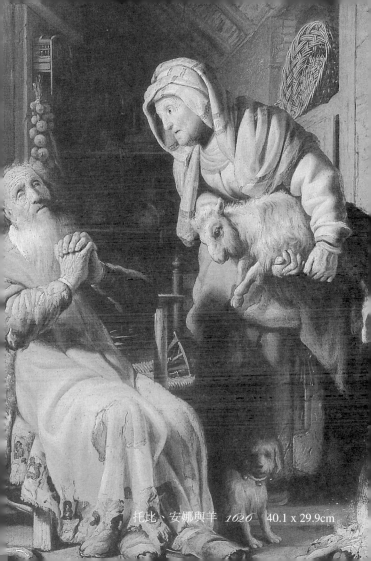

托比、安娜與羊　1626　40.1 x 29.9cm

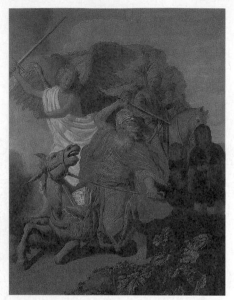

天使與預言家巴蘭 *1626* 63.2 x 46.5cm

Master of Arts

Rembrandt

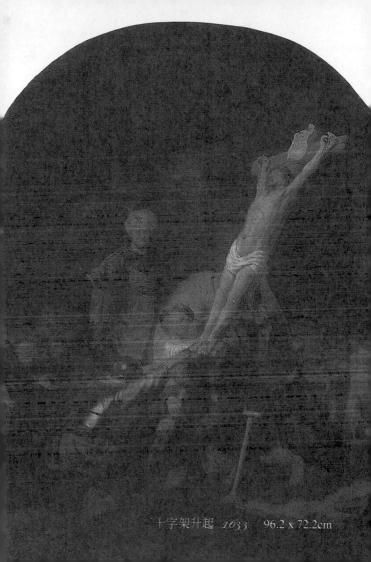

十字架升起 1633 96.2 x 72.2cm

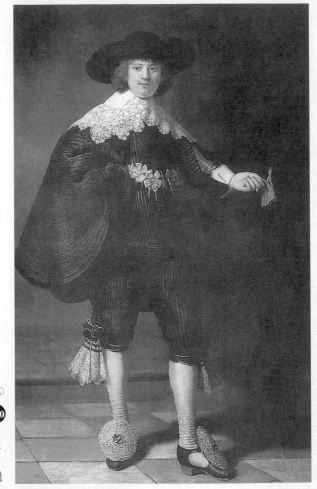

馬汀・所爾斯先生肖像 *1634* 209.8 x 134.8cm

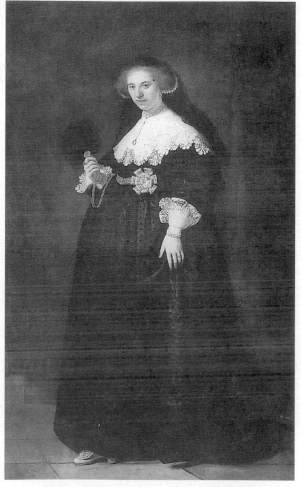

馬汀・所爾斯夫人肖像 1635 　209.4 x 134.3cm

1632年　名作【度普醫生的解剖課】獲好評。定情富家女珊思琪雅並作一系列她的肖像畫。

1634年　與珊思琪雅結婚。

1636年　作品【黛娜依】1654年修訂完成。

1641年　兒子堤徒思出生，並作一系列他的肖像畫。

1642年　36歲。珊思琪雅過世享年30。完成巨作【夜巡】。

1649年　43歲。作【百元版畫】。僱用少女韓德莉吉・絲朵菲兒。之後成為他的第二任太太。

1654年　48歲。女兒柯尼妮亞出生。買畫人逐漸減少。

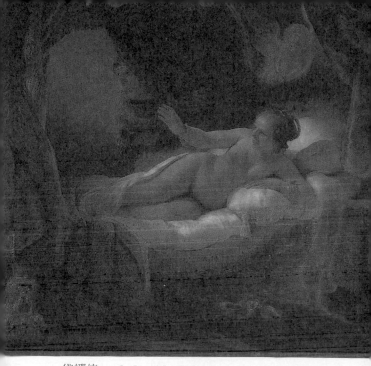

黛娜依 *1636* 185 x 203cm

1656年　　50歲。開始負債。

1658年　　遷出豪宅，變賣收藏及畫作，以
　　　　　償債主。

1662年　　56歲接受阿姆斯特丹政府委託製
　　　　　作【布商工會督察員】、【朱里
　　　　　諾·西惟力斯的反抗】。

1663年　　57歲。韓德莉吉過世享年37歲。

1667年　　67歲。作【猶太新婚夫婦】。

1668年　　62歲。兒子堤徒思結婚半年後過
　　　　　世，享年27歲並留下一女。

1669年　　63歲。林布蘭特謝世於阿姆斯
　　　　　特丹。

Master of Arts

Rembrandt

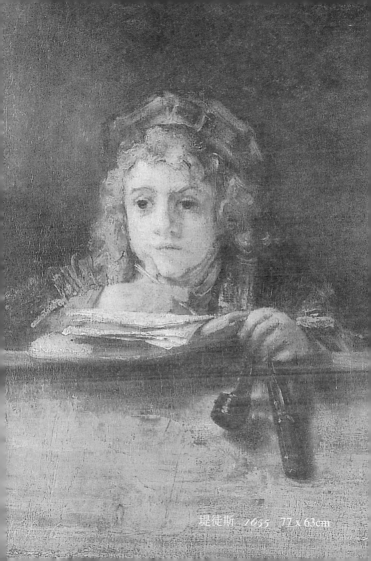

堤徒斯 *1655* 77 x 63cm

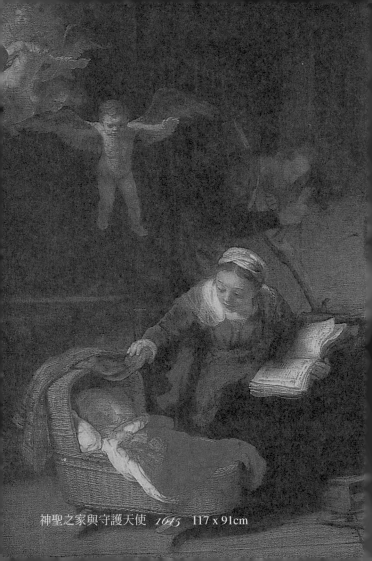

神聖之家與守護天使 *1645* 117 x 91cm

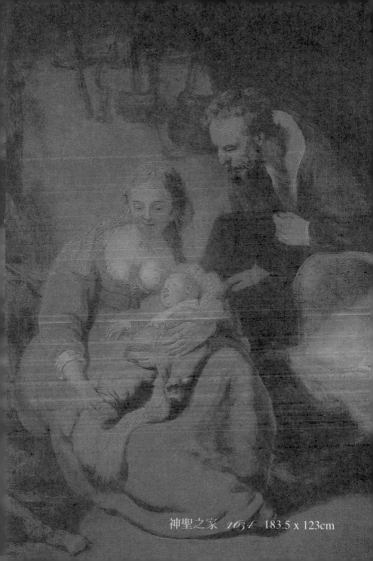

神聖之家 *1634* 183.5 x 123cm

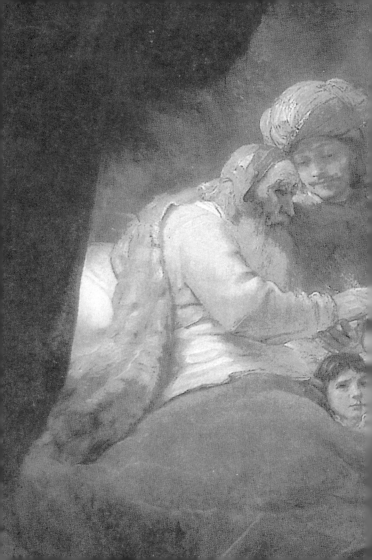

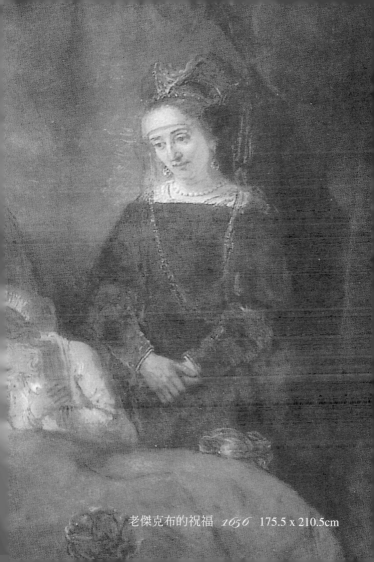

老傑克布的祝福 *1656* 175.5 x 210.5cm

花的仙神

苞著 含笑著

綻定 燦爛著
或任嗡吟黃蜂攫取 授飢餓的過客一飲淳甜
或隨艷富彩蝶飛舞 予吹拂的清風一陣芬芳

萎零 也有凋落

你掬著一簍馨香 橙紅黃綠
豐腴的 撒下花朵的種子

大地 百花再再齊放
綻開 窮盡最完整的美麗

Master of Arts

Rembrandt

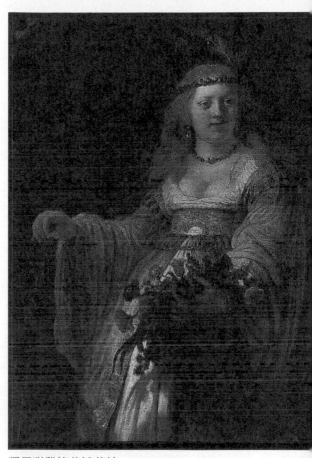

珊思琪雅捧花扮花神 1635 123.5 x 97cm

❊ 珊思琪雅

　　林布蘭特素描的作品為數眾多且精
采豐富。

　　畫中，頭戴小花大草帽、左手輕輕
托著臉頰斜靠著的珊思琪雅，以極其柔
和的、充滿愛戀的目光，這樣深深吸引
林布蘭特。

　　這時的林布蘭已經與珊思琪雅訂
婚。在素描中林布蘭不但勾勒出珊思琪
雅的豐潤珠圓，在作品下方他興奮寫道
「我21歲的未婚妻，這幅畫繪於我們訂
婚後三天」。

Master of Arts

Rembrandt

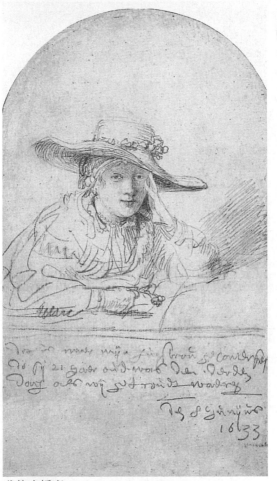

我的未婚妻 *1633*　18.5 x 10.7cm

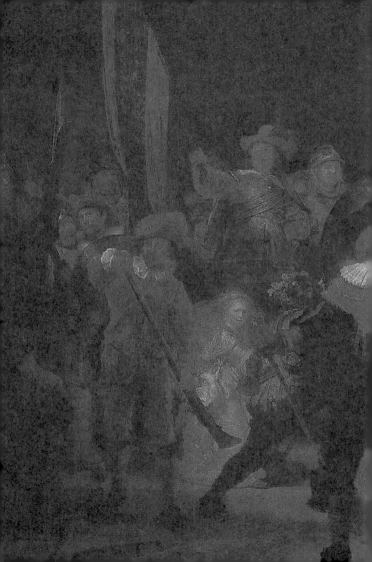

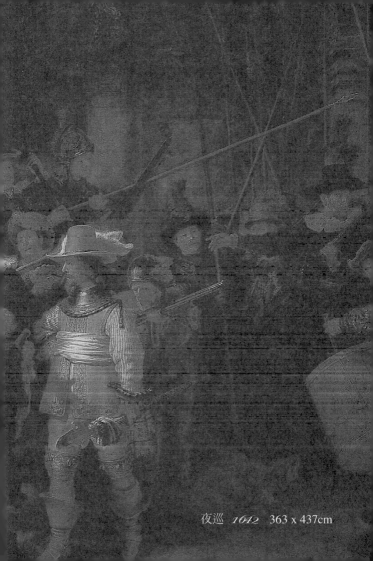

夜巡 *1642* 363 x 437cm

⚜ 夜巡

　　白日，是節慶亦或是某一個由居民發起巡察自助隊，廣場上大旗幟飄揚、長矛、短箭、長槍管相雜交碰，鼓聲也隆隆作響，邦尼(Banning)隊長口說手舞帶領自助隊伍前進，小隊長隨侍一旁。一個小女孩路過，腰際間繫著一隻雞，倉皇通過的，還有一隻小狗。

　　這幅龐大而不鬆散，繁複而不零亂的光影巨作，是林布蘭特最著名的作品。

　　當時，荷蘭時下流行各種團體，委託畫家繪製集合所有團員的畫作，費用則由畫中的人物平均分攤。

Master of Arts

Rembrandt

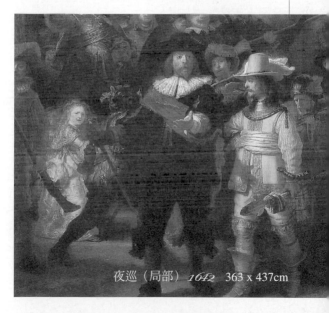

林布蘭曾為醫生團體繪製著名的【杜普醫生的解剖課】。此次林布蘭接受邦尼隊長所託不僅耀亮出個人畢生代表作，也創作出代表十七世紀集合群眾肖像畫的經典。

凝視【夜巡】—1642年的廣場上，喧囂沸騰由畫布源源傳出，黃光、暗影渲染，跳出的主題人物正上演出…

夜巡（局部）*1642* 363 x 437cm

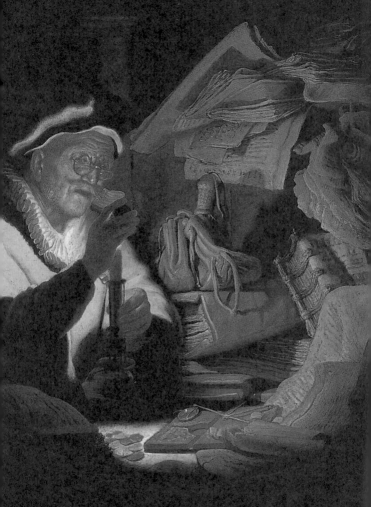

燈下數錢幣的老人（局部） *1627* 31.9 x 42.5cm

✎ 百元荷盾版畫

　　除了油畫，林布蘭特的蝕刻版畫同樣富有盛名。如同油畫，林布蘭的版畫也展現了極至的光影傳奇。

　　版畫的製作過程相當繁複、枯燥、孤獨，耗費心神和時間。不但要相反一刀一畫用力刻出，為了避免刻印的線條太過直硬呆板，林布蘭特在技術上、構圖上、影光暗明上琢磨鑽研，並以直刻、雕凹刻及蝕刻法豐富交替運用。於是平線條柔軟流暢，暗明深淺對照，光影對比鮮活，一代宗師光芒萬丈。

　　版畫是林布蘭另一個刻畫聖經的素材。在這歷經十年所創作的「百元荷盾」中，描述的是眾徒圍繞耶穌基督講道傳教的故事，這也是大師最富盛名的版畫。當時這幅版畫以高價百元荷蘭盾售出，故命名之。

Master of Arts

Rembrandt

ARTIST

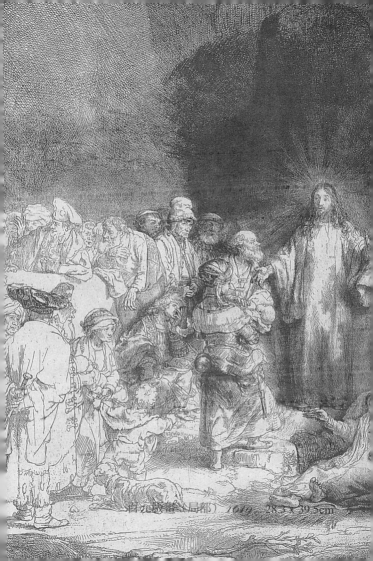

百元版畫（局部） 1649 28.3×39.5cm

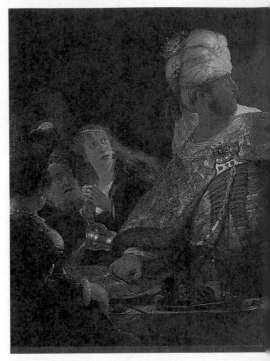

巴塔札爾的饗宴 *1635* 167.5 x 209cm

Master of Arts

Rembrandt

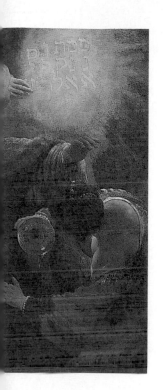

ARTIST

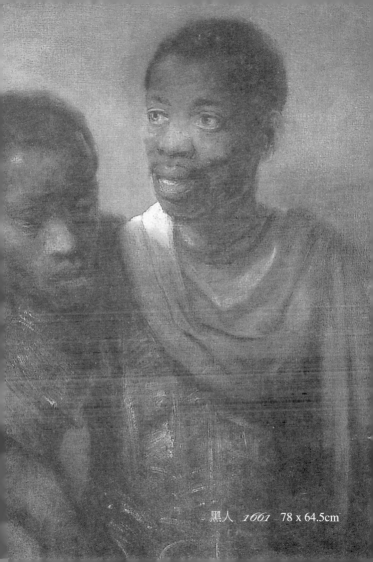

黑人 *1661* 78 x 64.5cm

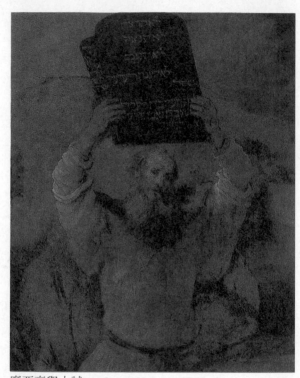

摩西高舉十誡　*1659*　168.5 x 136.5cm

Master of Arts

Rembrandt

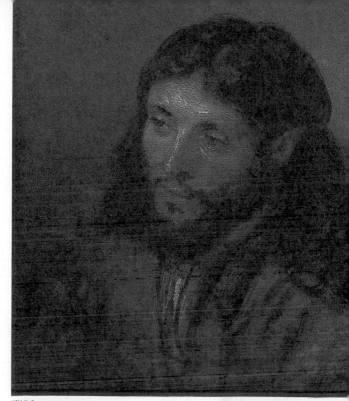

耶穌 *1656* 25 x 20cm

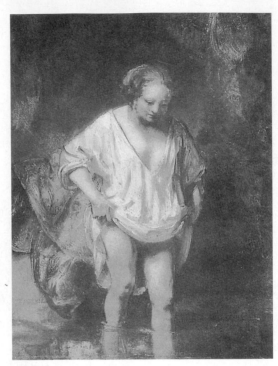

溪中沐浴 *1654* 61 x 46cm

Master of Arts

Rembrandt

河水的呼喚

涓涓的日日蘊含
潺潺的聲聲的呼喚

來吧　　河床基底將輕盛你的肢體
來吧　　河心沁涼將深透你的足底
進來吧　　讓河無稜的柔軟無痕
包容你豐腴的軀體
進來吧　　讓水無瑕的晶瑩清澈
滌洗你沾上的灰泥

浮塵懸落　纖體新爽
你帶著潔瑩透晰濺起
一波一波　　漪漣漪漣
水流一直唱喝…

貝絲詩芭接獲大衛王來信

窣窣、窣窣⋯女僕為主人細心擦拭雙腳的聲音微微傳出，畫中裸著身的貝絲詩芭內心卻是思緒紊雜、波濤不平。

林布蘭特以第二任妻子韓德莉吉作為模特兒。她在林布蘭特晚年扮演舉足輕重的角色——妻子、模特兒、生活打理人，她也處理林布蘭困窘的財務狀況。

林布蘭以大衛王和貝絲詩芭的故事為場景。大衛王在街上瞥見已婚之婦貝絲詩芭，驚豔於她的容貌。立即，她接獲大衛王的信簡：大衛王邀至宮中共度一夜。貝絲詩芭又惱、又喜、又為難的繁複心情。

畫作在1654完成，同年，韓德莉吉為林布蘭特生下一女，但仍不見容於當時封閉的社會風氣，受到相當的責難，不論是畫作或對韓而言。

ARTIST

Master of Arts

Rembrandt

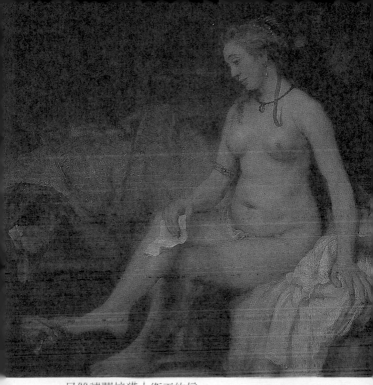

貝絲詩芭接獲大衛王的信
1654 142 x 142cm

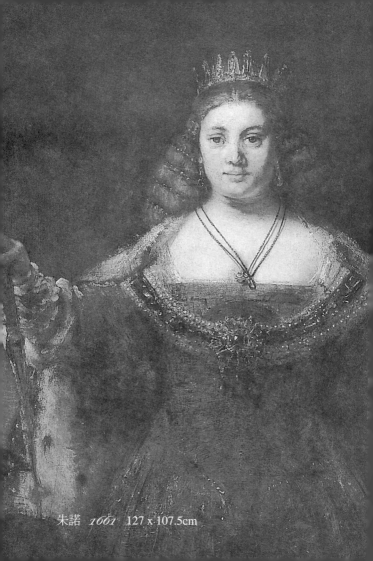
朱諾 *1661* 127 x 107.5cm

騎士 *1655* 118 x 91cm

✖✖朱里諾 西惟力斯的反抗

　　林布蘭特最擅長的光影對照，他的
作品又以龐大、富含深刻思考的寓意為
主。晚年的林布蘭特雖然窮途潦倒、乏
人問津，但他過人的精湛天賦、渾然天
成的藝術作品，仍受到官方或工會委
託、繪製指定的作品。

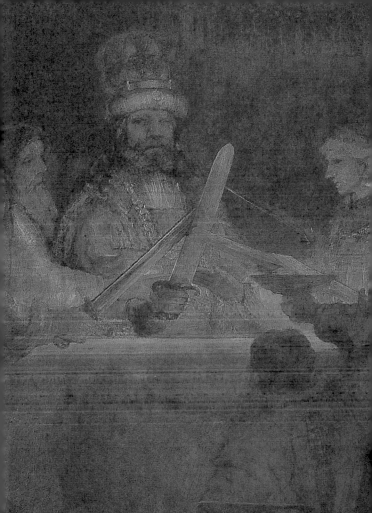

朱里諾・西惟力斯的反抗（局部） *1601-1602* 196 x 309cm

【朱里諾‧西惟力斯的反抗】是一幅相當壯闊龐大的作品。畫作中，群起拿短劍的民眾，像是在宣誓及凝聚彼此的力量。這個主題即是林布蘭在西元1662年受荷蘭政府所託，故事場景發生在西元69年羅馬人極欲統治荷蘭，荷蘭先民群起反抗的歷史故事。眾人圍繞身穿盔甲、頭戴冠帽的朱里諾，即是這場反抗的領袖人物。

但此幅名畫在當時，並沒有受到官方的矚目，反而為林布蘭特帶來許多責難。

Master of Arts

Rembrandt

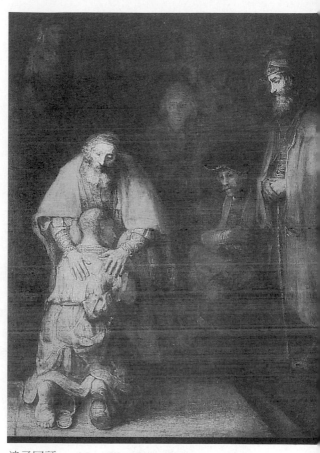

浪子回頭 *1668-1669*　262 x 205cm

猶太新婚夫婦

你願意一生一世 愛她 照顧她
生病相扶持 貧窮相依靠
一輩子不離不棄
永做她的丈夫嗎

我願意

你願意一生一世 愛他 照顧他
病痛相照顧 貧窮相鼓舞
一輩子相知相惜
永做他的妻子嗎

我願意

奉神的旨意你們正式成為夫妻

Master of Arts

Rembrandt

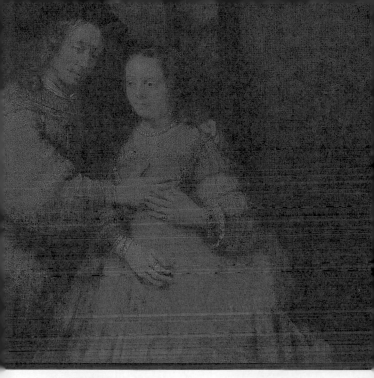

猶太新婚夫婦　*1668*　121.5 x 166.5cm

向晚

向晚雁群歸巢　日頭也不冶艷
幾許霞光映的萊茵河黃金閃耀
緊閉目光　仍是一片紅潮

雁鴨嬉鬧也有游往的方向
柳葉垂落也有伴侶同飄揚

絲絲銀亮　　觸過乾皺面頰
掠過眼眶　清風　畫筆　矮木屋在一旁

波平　等待明日朝陽
曜暖　生命最終一絲軟亮

Master of Arts

Rembrandt

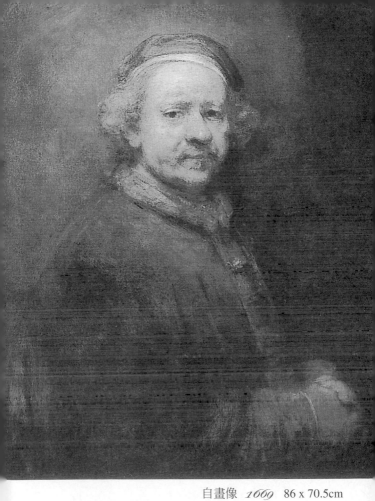

自畫像 *1669* 86 x 70.5cm

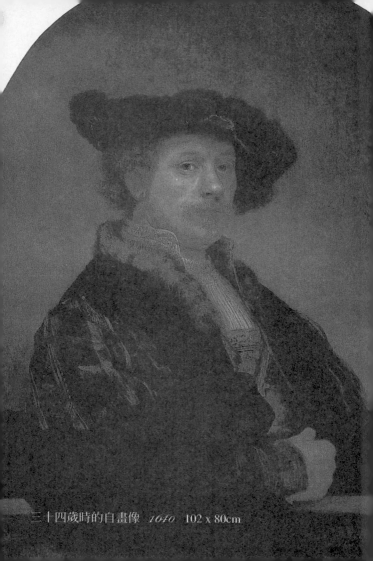

三十四歲時的自畫像 *1640* 102 x 80cm

自畫像 *1668* 82.5 x 65cm

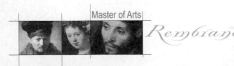

Master of Arts

Rembrandt

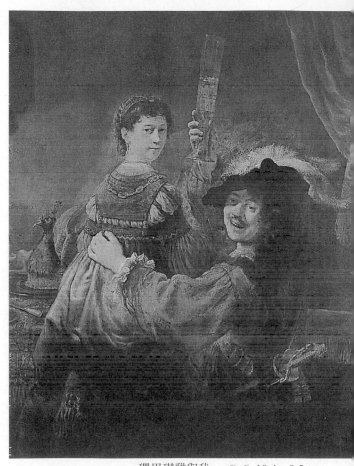

珊思琪雅與我　*1636*　10.4 x 9.5cm

發現大師系列 001
(GB001)

印象花園 01
梵谷
VICENT VAN GOGH
「難道我一無是處，一無所成嗎？，我要再拿起畫筆。這刻起，每件事都為我改變了」孤獨的靈魂，渴望你的走進……

沈怡君編
定價/每本160元
頁數/80頁

發現大師系列 002
(GB002)

印象花園 02
莫內
CLAUDE MONET
雷諾瓦曾說：「沒有莫內，我們都會放棄的。」究竟支持他的信念是什麼呢？

沈怡君編
定價/每本160元
頁數/80頁

發現大師系列 003
(GB003)

印象花園 03
高更
PAUL GAUGUIN
「只要有理由驕傲，儘管驕傲，丟掉一切虛飾，虛偽只屬於普通人…」自我放逐不是浪漫的情懷，是一顆堅強靈魂的奮鬥。

沈怡君編
定價/每本160元
頁數/80頁

發現大師系列 004
(GB004)

印象花園 04
竇加
EDGAR DEGAS
他是個怨恨孤獨的孤獨者傾聽他，你會因了解而有更多的感動……

沈怡君編
定價/每本160元
頁數/80頁

發現大師系列 005
(GB005)

印象花園 05
雷諾瓦
PIERRE-AUGUSTE RENOIR
「這個世界已經有太多不美，我只想為這世界留下些美好愉悅的事物。」你覺到他超越時空傳遞來的暖嗎？

沈怡君編
定價/每本160元
頁數/80頁

發現大師系列 006
(GB006)

印象花園 06
大衛
JACQUES LOUIS DAVID
他活躍於政壇，他也是優的畫家。政治，藝術，感上互不相容的元素，是如在他身上各自找到安適的路？

沈怡君編
定價/每本160元
頁數/80頁

國家圖書館預行編目資料

印象花園・林布蘭特　Rembrandt　/
方怡清文字編輯. -- -- 初版. -- --
臺北市：大都會文化（發現大師系列，11）
2001【民90】面：　　　公分
ＩＳＢＮ：957-30552-6-0（精裝）

　　1. 林布蘭特(Rembrandt, Harmenszoon van Rijn, 1606-
　　　1669) - 傳記
　　2. 林布蘭特(Rembrandt, Harmenszoon van Rijn, 1606-
　　　1669) - 作品集
　　3. 畫家 - 荷蘭 - 傳記

940.99472　　　　　　　　　　　　　　　　90013463